U0133678

图说中国古琴丛书 ①

An Illustrated Series on Chinese Guqin

高山流水遇知音

刘晓睿——— 主编

古琴文献研究室——— 编

扫码听读书

广西美术出版社

流水

主编

/ 刘晓睿

编

/ 古琴文献研究室

特约顾问

/ 唐中六

顾问（排名不分先后）

/ 乔珊 / 王鹏 / 吴寒

古琴弹奏

/ 乔珊

专业委员会（排名不分先后）

/ 赵晓霞 / 茅毅 / 谢东笑

/ 陈成渤 / 戴茹 / 李一凡

/ 田泉 / 董家寺

策划

/ 吴寒

执行主任

/ 陈永健 / 倪羽朦

文案编辑

/ 叶枫 / 陈晓粉 / 海靖

美编

/ 黄桂芳 / 海靖

绘图

/ 胡敏怡

目录 /*contents*

编者的话

如果说古琴曲谱是演奏者用来表达琴曲内涵的符号，那么琴曲内的文字则是引导我们去探寻和挖掘创作者的情感来源的线索。每一首琴曲都有它独特的韵味与表达，或是激昂慷慨、旷达平静，或是悠扬婉转、凄婉哀怨，等等。琴者如何能完整贴实地表达出曲目的主旨，听者又如何能听懂每首琴曲的内涵，使二者能达到有机统一，着实不是一件容易的事情。

按《中国古琴谱集》目前所录二百余部琴书著作来看，所涉及的琴曲达四千余首，抛开名称相同仅算一种，不重复曲名的琴曲也有八百余首之多，同一曲名的琴曲也多数存在版本及主旨差异化之类的问题。由此可见，历代传世琴曲的体量及系统是多么的庞大和繁杂，而这些卷帙浩繁的文献材料中，琴曲内的文字记载便是我们现在学习琴曲，理解其内涵的重要根据之一。这些内容在曲谱中的位置或在曲前，或在谱末，有的曲谱中还存有一些"歌词"或"段标题"之类。这些内容有作者自作，有后人添加引用等，但大都是围绕着琴曲本身及撰者自身所表达出的实际意义而存在。这些"蛛丝马迹"对于我们现在学习琴曲文化背景来说都是十分珍贵的材料，不可忽视。

历代琴书流传过程中还存有后人抄录或沿用前人谱本的现象，以此来扩充自己所刊行的谱书。其中大多数减字谱随着时间的演变，或新派别及新指法的出现而发生了改动及扩充，但谱内文字却大多依旧沿用原谱本的内容，变化相对来说较少一些，当然这其中也不乏差异较大之类。这些内容共同为我们研究或学习琴曲提供了重要的理论支撑及判别依据。纵然历代流传下来的曲目数量众多，但相对来说实际利用到的资料却显得十分单薄。本书的出发点之一也是

基于此种情况，通过对比的摘录一些曲谱版本，以点带面，将谱中原有文字内容加以注释剖析，挖掘史料及传记等内容，全面深入分析人物及其事迹，从而尽可能领略琴曲所要表达出来的人文思想。

在研习历代传世琴曲之过程中，不难发现，大部分琴曲内的题解或文辞，多是以人、事、物等为主要线索而进行研精阐微。其内容或溯以上古传说、先秦记载，或援引历史文化故事、诗词歌赋，又或采以民间逸事、人文趣事，等等。这些内容与所录曲谱形成了一种特有的文化色彩个体。而在当下，我们在学习琴曲的过程中往往更多地强调琴曲的演奏技巧、表现手法，却忽略了谱内文辞存在的价值，这是琴曲发展不均衡的体现之一。本书的另一出发点在于通过对琴曲内涵的剖析等方式，尽可能地帮助大家对琴曲文化有一个深入清晰的认知。

关于本书之注释，除依托于琴谱内原有文字及其相关人物事迹外，有些还加以翔实的史料背景等进行调查，并参考了诸多现有学者及名家的成熟论点，以便调动读者的思维来进行理解。所列所注也多参考现有成熟书籍，可溯其源，而非一人一家之言，读者也应自行辨之。

"不积跬步，无以至千里；不积小流，无以成江海。"古琴曲的学习与研究并非一日之功、一蹴而就，而是需要我们不间断地自我完善与修正，由浅入深、积少成多并持之以恒。唯此，则古琴之幸、琴人之幸不远矣。

刘晓睿

2020 年夏

概 述

古琴曲《流水》是我国传统音乐艺术精品中的杰出代表，"高山流水遇知音，知音不在谁堪听"的故事一直流传至今，十分美妙。

按《中国古琴谱集》所录，《流水》一曲被先后收录于历代四十余部琴书之中，其中最早见于明洪熙元年（1425）朱权辑《神奇秘谱》一书，不分段数，位于《高山》曲谱之后。其题解云："《高山》《流水》二曲，本只一曲。初志在乎高山，言仁者乐山之意；后志在乎流水，言智者乐水之意。至唐分为两曲，不分段数。至宋分《高山》为四段，《流水》为八段。"

琴曲题解内容为我们提供了一些琴曲发展的脉络信息及内涵，但仅从这些内容来进行理解，难免有些生硬。

任何一首琴曲的出现及流传都有其存在的线索及依据，《流水》亦然。学习《流水》琴曲不但要掌握弹奏的技巧要领，而且对其打谱版本、史料记载、故事线索等均要有一个翔实的了解，因为这些内容构成了琴曲"情"的部分，本书正是以此为核心而展开的相关论述。

笔者首先通过遍查史料提取"伯牙、子期"的线索，借此了解人物特性及其故事渊源，也就是书中的"'知音'典故的由来"内容。此内容不仅包含了古人的记载，还列录了近现代琴家及学者对琴曲的部分研究论点，古今结合，有理有据；其次摘录了历代谱书中典型版本文字记载的内容展开译注，不放过每一个知识点，最大限度地进行直观简洁的表述，所列版本包括《神奇秘谱》、《百瓶斋琴谱》、《天闻阁琴谱》以及《琴学初津》琴谱，其中《琴学初津》包含了罕有的《高山流水》合参本，虽为合参，但此本的出现是前人对《高山流水》

本为一曲的最好诠释。

　　本书并非将琴曲《流水》作为表达的精确范例，而是通过对琴曲的全面剖析来进行系统性诠释，旨在提倡一种技法与琴学均衡的学习理念及简易的表达方式，从而真正将古琴文化引入大众视野。

<div style="text-align: right">

刘晓睿

2020 年夏

</div>

凡 例

一、本编共计收录四种《流水》关联曲谱，分别为《神奇秘谱》谱本、《百瓶斋琴谱》谱本、《天闻阁琴谱》谱本和《琴学初津》所录《高山流水》谱本。

二、本编所收录的三个《流水》谱本和一个《高山流水》谱本仅供学者参究，并不表明谱本价值高低。

三、为了让读者更加快速有效地了解《流水》琴曲，本书注释的内容和论述观点，部分内容含有个人理解，仅供参考。

四、因古文阅读顺序与现代略有差异，为了保持文献原貌，本书所录古书曲谱影印图片内容阅读顺序均为从上到下，由右至左，望读者知悉。

五、关于其他未录入本编的《流水》谱本，并非其不具价值，因篇幅有限，故暂未进行逐一录入。

六、关于曲谱所列录的典故或白话文翻译，仅以所收曲谱版本内容作为参考，其余诸谱或存有他说，暂未查明，请读者自行鉴之。

七、为了让读者便于弹奏《流水》，本编选取了当代琴家打谱《流水》谱本。选取的打谱版本并不代表价值高低，仅供读者参考之用。

八、为了增加内容的趣味性，采用图文并茂的形式展现，书后并附有《流水》现代曲谱和演奏音频二维码，供参考欣赏。

九、为了丰富本书内容和更明确地传播古琴历史文化价值，在书末收录了名琴"纪侯钟"的部分记载，并非是对该琴的断代研究及为其他任何商业行为的著录，请读者明鉴。

高山流水（局部）（临摹）
仇英（明代）

扫码听读书

"知音"典故的由来

一、"高山流水"传说的源流

《流水》一曲的故事基础，是家喻户晓的"高山流水遇知音"。琴曲典故的广泛流传不仅为古琴增添了人文气息，而且为琴曲的流传及发展做了很好的铺垫。

中国现代史上第一部大型语文性工具书《辞源》中记载了有关这个故事的传说主要有三条，分别涉及 8 部经典，将其按照时间并分类如下：单独描写"伯牙"的战国末的《荀子·劝学篇》，单独描写"钟子期"的西汉末刘向的《新序》；描写二人交往的春秋战国的《列子·汤问》（西晋重集），战国末的《吕氏春秋·本味》，西汉初的《韩诗外传》《淮南子·修务》，西汉末的《说苑》，东汉末的《风俗通义·声音》。而《辞源》未收录的，自明朝冯梦龙《警世通言》起，经过后世话本小说的加工便更为丰满，带有传说性质。

1. "伯牙"的早期形象

在"伯牙"词条中，引了《荀子·劝学篇》中的一句话："伯牙鼓琴，六马仰秣。"《劝学篇》为《荀子》的开篇之作，当中提到的伯牙是一位能用音乐与自然相感应的弹琴者：

昔者瓠巴鼓瑟，而流鱼出听；伯牙鼓琴，六马仰秣。故声无小而不闻，行无隐而不形。玉在山而草木润，渊生珠而崖不枯。为善不积邪？安有不闻者乎？

听琴图（临摹）
周文矩（五代十国）

该词条同时引用了唐朝杨倞的注，说伯牙"**亦不知何代人**"。又有《吕氏春秋·本味》为书证，而《淮南子·说山训》也有"**伯牙鼓琴，驷马仰秣**"之语。

2. "钟子期"的早期形象

西汉末刘向所著的《新序》卷四《杂事》，只记录了钟子期善听的故事，未有伯牙及二人关联内容的记述，相关原文如下：

钟子期夜闻击磬声者而悲，旦召问之曰："何哉！子之击磬若此之悲也。"对曰："臣之父杀人而不得，臣之母得而为公家隶，臣得而为公家击磬。臣不睹臣之母三年于此矣，昨日为舍市而睹之，意欲赎之无财，身又公家之有也，是以悲也。"钟子期曰："悲在心也，非在手也，非木非石也，悲于心而木石应之，以至诚故也。"

刘向另有一部历史故事集《说苑》，则描述二人交往。见下。

3. 伯牙和钟子期的交往源头

在《辞源》的"高山流水"条中，叙述了"伯牙善鼓琴，钟子期善听"的故事，书证是春秋战国的《列子·汤问》。此篇记有伯牙和钟子期的故事，但无钟子期死、伯牙破琴绝弦的情节。该故事后半部分写伯牙在泰山遇暴雨，止于岩下而鼓琴，"初为霖雨之操，更造崩山之音"。这一情节在东汉前出现的钟子期和伯牙故事的记述中皆无。

而战国《吕氏春秋》卷十四《孝行览第二·本味》中，也录有钟子期与伯牙的故事。全文如下：

伯牙鼓琴，钟子期听之。方鼓琴，而志在太山，钟子期曰："善哉乎鼓琴，巍巍乎若太山！"少选之间，而志在流水，钟子期又曰："善哉乎鼓琴，汤汤乎若流水！"钟子期死，伯牙破琴绝弦，终身不复鼓琴，以为世无足复为鼓琴者。

溪边隐士图（临摹）　戴进（明代）

非独琴若此也，贤者亦然。虽有贤者，而无礼以接之，贤奚由尽忠？犹御之不善，骥不自千里也。

这些内容成为伯牙、钟子期故事的完整版本和继续扩展的素材。

由于《列子》一书经西晋末永嘉之乱后大部分遗失，学术界多数认为今日所见之《列子》是晋人托名伪作。推测《吕氏春秋》中的记述，可能来自遗失的《列子》原本。它对伯牙"破琴绝弦"的补充，既可能是晋人在搜集整理亡失的《列子》时漏掉的，也可能是吕不韦门客们的创作。这个情节大大提高了故事的情感质量和曲折性，之后各书所记皆以此为蓝本。

《韩诗外传》中记录了一些古代故事传说，其卷九记载的伯牙与钟子期的故事，内容和《吕氏春秋》大同小异，显然来自该书。

《淮南子》由西汉淮南王刘安主持编撰，其《修务》所记的伯牙、钟子期故事简略。

西汉末刘向《说苑》卷十六《谈丛》中钟、伯故事记载极简略，无新内容。

《风俗通义》又称《风俗通》，东汉末应劭辑录，成书时间比《说苑》等又晚将近两个世纪，其卷二《声音》所记伯牙、钟子期故事与《吕氏春秋》《韩诗外传》相同，语句相似。

4. 后世话本小说的加工

明代冯梦龙的《警世通言》（1624），第一卷即《俞伯牙摔琴谢知音》。胡士莹《话本小说概论》说这篇白话小说**"系杂采《列子》《荀子》《吕氏春秋》等书加以缘饰而成"**，但主要的应是《吕氏春秋》。其实这一篇小说不但有古典文献作为依据，还有对民间口头文学的加工。据谭正璧[1]考证，在冯梦龙之前，就有人写成话本《贵贱交情》，收在《明万历刊小说传奇合刊》（约1610）一书中，冯梦龙写的小说全文在这个话本基础上做了删减和润色。

在小说中，冯梦龙自行给伯牙添了个"俞"姓，这可能是在搜集传说时将

[1] 谭正璧：《三言两拍资料》，上海古籍出版社，1980。

汉阳话"子期遇伯牙，千古传知音"的"遇"听成了"俞"。实际上伯牙姓"伯"，上古时期就有这个姓氏。话本在民间影响极大，广为流传，因此许多人都以为钟子期的挚友名叫俞伯牙。

二、"知音"的人文特色

在从先秦开始的极其漫长的历史长河中，"知音"文化一路负载几千年文人的审美，而"高山流水"诚可谓中国知音的最高境界。那么，古代文人为何会赋予"知音"如此高的境界？

1. "知音"内涵和范围的演变

"知音"一词原应为动词，谓"精通音律，后来引申成今天熟知的指代熟知自己的人"[2]。

南朝梁的刘勰在文学理论专著《文心雕龙·知音》篇中谈道："知音其难哉！音实难知，知实难逢，逢其知音，千载其一乎！"[3]古代"诗乐舞"是合一的，对于文人来说，能读懂自己诗文、听懂自己音乐的，就是"知音"，等同于"知己"。

关于友谊的典故颇多，如管仲与鲍叔牙的"管鲍之交"，郑少谷与王子衡的"生死之交"，羊角哀与左伯桃的"舍命之交"等。然而皆赖于直接言说或是行为激赏。而伯牙、子期则不同，他们并无长时间的相处交流，只在善鼓善听的一瞬之间，便心领神会，这就使两人的相遇相知充满了"羚羊挂角，无迹可求"的玄妙色彩。在中华民族文化中，古琴是与名士隐者的高贵气节相依傍的，因此，伯牙、子期借助音乐相交的格调，常被认为是高于管鲍、羊左之流的。

但到了明代冯梦龙的笔下，两人的交往已经包含了多次对谈场景，像询问住处、年龄、职业，一并聊到未来的打算和现实中颐养老人的艰难，显得更"接

[2]《新编古今汉语大词典》，上海辞书出版社，1995。

[3] 刘勰：《文心雕龙》（汉英对照），杨国斌英译，周振甫今译，外语教学与研究出版社，2003。

松阁抚琴图（临摹）
李寅（清代）

地气"，也为伯牙日后的"绝弦"奠定了基础——不是纯粹惋惜音乐上丧失知己，还惋惜失去了一个生活中的好兄弟、好朋友。

可见，"知音"的文化内涵在伯牙子期故事的流传中，经历了从音乐知音到文学知音，又由此扩大到人际交往的意义上，这是"知音"文化本身具有的人类学意义。

2. "志" —— 情怀

英国著名民族音乐学家约翰·布莱金曾经说过："音乐更多的是情感的隐喻表达。"

《吕氏春秋·本味》记载：

伯牙鼓琴，钟子期听之。方鼓琴，而志在太山，钟子期曰："善哉乎鼓琴，巍巍乎若太山！"少选之间，而志在流水，钟子期又曰："善哉乎鼓琴，汤汤乎若流水！"

志者，即藏之于心的怀抱，用当下一个时髦的语词来说，就是"情怀"。这种情怀是隐匿的，而子期不仅听懂了琴声，还听懂了伯牙倾注在琴声里的感情，所以用"巍巍太山、汤汤流水"来隐喻他的宏大怀抱。而后世范仲淹在《严先生祠堂记》中，也以"云山苍苍，江水泱泱"隐喻严子陵的高风亮节。这种知音的认同是一种直抵人类心灵的触摸，也是一个人求认同可达到的最高境界。

三、《流水》琴曲分析

1.《流水》琴曲版本的历史发展

唐代诗人刘禹锡诗句里写道："一闻流水曲，重忆餐霞人"，这是第一次出现明确的曲名。宋代的琴学文献有《流水操》，其中《流水》分为八段，说明《流水》这首曲子已经有比较复杂的结构，可惜我们看不到更早的谱子。

鹤听琴图（临摹）
唐寅（明代）

松溪论画图（临摹）
仇英（明代）

直到将近 600 年前的明代，宁王朱权编纂了中国现存最早的古琴谱集《神奇秘谱》，在这里的《流水》琴谱为独立曲谱，归入《太古神品》，之后所有的《流水》琴谱或都是在这一基础之上所进行的加工及扩展。

依据《神奇秘谱》中《流水》与《高山》的曲情及题解所记载：

《高山》《流水》二曲，本只一曲。初志在乎高山，言仁者乐山之意；后志在乎流水，言智者乐水之意。至唐分为两曲，不分段数。至宋分《高山》为四段，《流水》为八段。

其后刊载的《流水》琴谱有四十余种，其中以清光绪二年（1876）《天闻阁琴谱》所载张孔山的《流水》最为著名，现在所流行的《流水》也大多出自此一脉，所传版本大致有三种：

第一种是顾玉成编辑的《百瓶斋琴谱》中的《流水》，很可能就是张孔山的师父冯彤云传下的，被称为早期版。

第二种便是流传最广的《天闻阁琴谱》中的《流水》，由张孔山与唐彝铭编辑，被称为中期版。

第三种是《琴砚斋琴谱》中的《流水》，是部未刊行的手抄本。

2. 七十二滚拂

《神奇秘谱》后刊载的《流水》琴谱达四十多种，它们的基本内容和精神一脉相承，也基本保持了八段的结构。现在大家最流行弹奏的版本是《天闻阁琴谱》中的《流水》。到清朝咸丰年间，道士张孔山在二王庙修道。他常年在四川岷江岸边、古堰旁，聆听着变化万千的岷江水声，尽毕生古琴研究所得，在原第五、第六段之间加了一段，变成了九段。所加的这一段也就是为琴家们所称的"七十二滚拂"。这一段增加了大量的滚、拂手法，模拟水流之声，形象地表现出汪洋浩瀚、急湍奔流的气势，是全曲中最突出、最精彩的部分。

加工后的《流水》加强了四、五两段按音曲调，增加了六、七两段对水势

柳下眠琴图（临摹）
仇英（明代）

的表现，最后变化再现了四、五两段的曲调，生动形象地表现了水的各种形态与气势，以其对水势奔腾汹涌、气势惊人的鲜明表现而广为流传。此版《流水》又被称为"七十二滚拂流水"或"大流水"。

3. 琴曲赏析

乐曲开始即给听众展示一幅重色画面：和风舒畅、薄雾轻扬的树林间，隐约看到远处坠玉般的泉眼。涓涓细流在深山间欣然与万物相遇，漫入岚岫，潺潺切切。

幽幽滑进石潭后，溪水一路奔腾流入高山峡谷，扬起激越波涛，集成滔滔江河，水流跌宕起伏，亢似龙吟。蓦地，眼前出现障碍：乱枝、石块、积草交织在一起，水速减慢，道路被阻。旋涡"咕咚"一声，随着水流增加，"哗"一个猛冲，倾泻而下，水道畅通，直上九天，舔舐云崖间的蔚蓝天幕，在阳光的照耀下奏出胜利的音符。

九曲云峡，乘帆侧畔，渐渐来到开阔的江岸，远望水天一色，天海苍茫，横极无涯，顿然生出蜉蝣天地的微眇感，让人不禁感叹大自然的造化。

四、送往外太空的音乐

1977 年 8 月 20 日，美国宇航局在肯尼迪航天中心把"旅行者 2 号"太空船发射至太空考察。"旅行者 2 号"与众不同，因为上面装有一张珍贵的喷金铜唱片，它录有 120 分钟的节目，前 30 分钟收录了有关地球、生命、人类的介绍信息，后面的 90 分钟则收录了全世界各地区具有代表性的名曲 27 首。人们希望没有国界的音乐也能没有"行星界"，能直接与外太空文明沟通。

值得说的是，唱片中有一首乐曲来自中国，那就是古琴曲《流水》，由著名古琴演奏家管平湖先生弹奏。

林下鸣琴轴（临摹）

朱德润（元代）

1. 为什么是《流水》？

音乐是无国界的，但挑选音乐的工作却费尽周折。什么音乐可以代表东方？负责收录选曲的美国音乐编辑找到了哥伦比亚大学的教授周文中先生，让他推荐一首中国乐曲作为代表去参选，结果他毫不迟疑地推荐了《流水》。

他的推荐词是："这是一首人类意识与宇宙共鸣地冥想曲，用古琴演奏，这种乐器在耶稣降生之前几千年就有了。自孔子时代起，《流水》一曲就是中国文化的组成部分。选送这首乐曲足以代表中国。"

90分钟内收录27首曲子，分配下来平均一首也才3分钟多一点，而一首完整版的《流水》时长超过了7分钟。评委就让周先生删减一部分。但是周文中态度非常强硬，坚持不能删减。评委再三评估，终于还是将《流水》全曲收录了进去，《流水》也成了整张唱片里时间最长的一首。

2. 为什么是管平湖？

管平湖因其无懈可击的演奏技巧，成为近代琴乐"第一人"。琴曲《流水》已然成为古琴艺术的代名词，而以演奏此曲闻名于世的管平湖也成为近代古琴艺术的一张名片。他的演奏都带着苍劲有力、古朴凝重的风格。

管平湖一生广泛求师，主要拜过6位老师学琴，其中对他琴技影响最大的当属杨宗稷、悟澄老人和川派的秦鹤鸣。他在吸取众家之长的基础上，再加自己的勤学苦练，最终练就了指法坚劲、运指灵活，尤其在吟猱方面与气息完美结合的高超琴艺。

王迪这样评价老师管平湖："其风格朴素豪放而又雄健潇洒，含蓄蕴藉而又情趣深远，正如唐代大诗人李白所说'为我一挥手，如听万壑松'那样的气势磅礴，独具阳刚之特色。"

管平湖介绍

管平湖（1897—1967），名平，字吉庵、仲康，号平湖，自称"门外汉"，祖籍江苏苏州，生于北京一个艺术世家，中国著名古琴演奏家、画家。清代名

画家管念慈之子。从小随父学习绘画、弹琴，年少丧父后，广泛求艺，曾师从张相韬学琴，后又跟随杨宗稷学习琴艺；其绘画师从画家金绍城，学花卉、人物，擅长工笔，笔法秀丽新颖，不为成法所拘。为"湖社"画会主要成员之一，后任教于国立北平艺术专门学校。

管平湖琴艺精湛，曾得"九疑派"杨宗稷、"武夷派"悟澄老人及"川派"秦鹤鸣等名琴家之真传。他博取三派之长，并从民间音乐中汲取营养，融会贯通，不断创新，自成一家，形成近代中国琴坛上有重要地位的"管派"。他的演奏风格苍劲古朴，运指稳重刚健；由于长年习画，遒劲中又多一分细腻，可谓刚柔并济，然有神韵。

新中国成立后，管平湖被聘为中国民族音乐研究所副研究员，专门从事古琴研究、整理工作，且成绩卓著：已成绝响的古谱《广陵散》《幽兰》经他打谱后，又重放异彩；此外《大胡笳》《获麟》《乌夜啼》《离骚》《白雪》等琴曲经过管先生打谱整理，也广为流传，并撰有《古指法考》一书。

结语：

时至今日，琴曲《流水》依然作为中国音乐的灵魂与精髓，镌刻在美国"旅行者2号"太空飞船的喷金铜唱片里，昼夜不息地在茫茫的太空之中播放。知音不分"宇"，也不分"宙"。音乐没有国界也没有"行星界"，期望像当年伯牙寻觅到知己至交那样，若干亿万年后，地球人也能通过《流水》在宇宙中找到知音。

五、阅读延伸

文人墨客笔下出现的"流水"典故

【南朝陈】江总《侍宴赋得起坐弹鸣琴诗》："丝传园客意，曲奏楚妃情。罕有知音者，空劳流水声。"

【唐】李白《月夜听卢子顺弹琴》："闲夜坐明月，幽人弹素琴。忽闻悲风调，宛若寒松吟。白云乱纤手，绿水清虚心。钟期久已殁，世上无知音。"

【唐】李峤《琴》："名士竹林隈，鸣琴宝匣开。风前中散至，月下步兵来。淮海多为室，梁岷旧作台。子期如可听，山水响余哀。"

【唐】隐峦《琴》："七条丝上寄深意，涧水松风生十指。自乃知音犹尚稀，欲教更入何人耳。"

【唐】孟浩然《留别王维》："当路谁相假？知音世所稀。"

【唐】骆宾王《冬日过故人任处士书斋》："雪明书帐冷，水静墨池寒。独此琴台夜，流水为谁弹。"

【唐】崔珏《席间咏琴客》："七条弦上五音寒，此艺知音自古难。"

【南宋】岳飞《小重山》："欲将心事付瑶琴。知音少，弦断有谁听？"

【明】冯梦龙《俞伯牙摔琴谢知音》："知音说与知音听，不是知音不与谈""合意客来心不厌，知音人听话偏长"。

画：【元】王振朋《伯牙鼓琴图卷》

伯牙鼓琴图卷(临摹)
王振朋（元代）

流水

流水

流水

高山流水

扫码听曲

臞仙神奇秘譜　卷

谱书概述

　　《神奇秘谱》，明刻本，三卷，明朱权辑。朱权（1378—1448），明太祖朱元璋第十七子，封宁王，号臞仙，又号涵虚子、丹丘先生。洪熙乙巳年（1425）朱权自序云："今是谱乃予昔所受之曲，皆予之心声也，其一字、一句、一点、一画，无有隐讳。其名鄙俗者，悉更之以光琴道。故不凡于俗，刊之以传于世，使天下后世共得之，故不致泯于后学。屡加校正，用心非一日矣。如此者十有二年，是谱定定。"

　　上卷为《太古神品》，收十六首作品，保存了唐、宋时期流传的古琴谱。如《遁世操》《华胥引》《古风操》《玄默》《招隐》《获麟》《秋月照茅亭》《山中思友人》等。朱权认为这些古曲"乃太古之操，昔人不传之秘"。并从当时传曲中精心挑选了历史价值较高的"太古"传谱，如《阳春》《小胡笳》《酒狂》等北宋以前的名曲，"世有二谱"的《广陵散》以及唐代广为流传的名曲《高山》《流水》等。

　　中、下卷为《霞外神品》，收琴曲四十八首。传谱是朱权"昔所受之曲"。如《白雪》《猗兰》《雉朝飞》《楚歌》《乌夜啼》《大胡笳》《潇湘水云》《樵歌》等曲，这些作品曾长期活跃于古代琴坛，具有旺盛的艺术生命力与表现力。《琴曲集成》中，查阜西《〈神奇秘谱〉据本提要》："《霞外神品》是研究元明之际浙派琴艺的重要资料。"[1]

　　《神奇秘谱》中所辑录的琴曲，除了中卷与下卷中的十四首以单纯调性为

[1] 参见刘硕：《从朱权〈神奇秘谱〉看明代古琴谱的传承与演变》，硕士学位论文，南京师范大学，2014。

伯牙抚琴图（临摹）
黄慎（清代）

标题，并配以简短谱例来说明该曲调式特点外，其余五十首中长篇古琴曲绝大多数在谱例前配有"题解"。这些"题解"有些是关于该曲的背景介绍及琴曲的渊源演变情况的介绍，有的连音位、指法、段落都标写得很清楚。这些内容为古琴曲渊源的研究提供了重要的参考依据。

朱权在编纂《神奇秘谱》时主张尊重各家各派的特点，认为"其操间有不同者，盖达人之志也，各出乎天性，不同于彼类"，"各有道焉，所以不同者多，使其同，则鄙也"。基于这样的思想，该谱在音乐风格方面保留了不同地域、不同琴派的精华，由此被后人广泛称颂。

本编所录《流水》一曲位于琴谱上卷《太古神品》第六曲，不分段落，臞仙所曰琴曲题解在前谱《高山》之内。

流水

最一六

筂蕒爰 𢆶
𢆶𢆶爰爰
爰爰𢇲

（以下为减字谱谱字，为古琴指法符号，非标准汉字，无法逐字转写）

（减字谱/古琴谱）

六莭尣琵莔モ乑モ态

茫莟莌莔叴琵态

自此稍曼入煞意莌叴态

莟尣莔叴慸葊莝荁态

叴莟尣莔叴慸

莔叴慸尊茋葊莔叴匇慸

莟尣莔叴慸

葊叴匇慸

莟尣莌芺三四匇慸

尣莟尣篭五莌慸

莔芺三四五苇莔篭

莔荁四五苇

五莟匇

篭五莌苜葊

苨萹壽

篭五莌苨萹苨莿壽

萹萹芺三四苨萹

萹芺三四五萹萹

萹萹苨壽苨莿苨

苨苨苜四

三鵉茳 二乍 荃与三刁三四五茇芮司
屯癸 二三刁三四五茇芮司染
六闓鵉 亢 礬 亯鵉 亢 芭荞 二乍
茼茏 五琶 芮司琶 二乍 芭蕎 迋 芭
嶜 芇六耆茇五嶜 莡 四嶜 芑荳嶜
三鼙芑 散午 莂从 迋 乙 洋 嶜芑嶜
荙芑蕎司 三鼙茳嶜荳 莘芑
匀五戾鵉菇三芔荃戾三芔

定一三曲終

曲谱题解

按《高山》谱前题解

臞仙曰：《高山》《流水》二曲，本只一曲。初志在乎高山，言仁者乐山[1]之意；后志在乎流水，言智者乐水[2]之意。至唐分为两曲，不分段数。至宋分《高山》为四段，《流水》为八段。按《琴史》《列子》云：伯牙[3]善鼓琴，钟子期[4]善听。伯牙志在高山，钟子期曰：巍巍乎若泰山。伯牙志在流水，钟子期曰：洋洋乎若江海。伯牙所念，子期心明。伯牙曰：善哉，子之心而与吾心同。子期既死，伯牙绝弦，终身不复鼓[5]也。故有《高山流水》之曲。

注释

[1] 仁者乐山：出自《论语·雍也篇》。"子曰：'知（zhì）者乐（yào）水，仁者乐（yào）山；知（zhì）者动，仁者静；知者乐（yào），仁者寿。'"常见的释义为：智慧的人喜爱水，仁义的人喜爱山；智慧的人懂得变通，仁义的人心境平和；智慧的人快乐，仁义的人长寿。

[2] 智者乐水："智"同"知"，见注释1。

[3] 伯牙（前387—前299）：伯氏，名牙，后讹传为俞氏，名瑞，字伯牙，春秋战国时期楚国郢都（今湖北荆州）人。虽为楚人，却任职晋国上大夫，且精通琴艺。

[4] 钟子期（前413—前354）：钟氏，名徽，字子期，春秋战国时代楚国汉阳（今湖北省武汉市）人。相传钟子期为一樵夫，与伯牙两人因兴趣相投，结成至交。

[5] 鼓：使乐器或物体发出声音，如鼓琴。

听琴图（临摹）
钱选（元代）

译文

　　朱权记录：《高山》和《流水》两首曲子本为同一首，前者描绘的是高山的景象，寄托孔子在《论语》中"仁者乐山"的寓意；后者描绘流水的景象，来寄托"智者乐水"的寓意。到唐朝时分为两首曲子，但没有分段。到宋朝时，《高山》分成了四段，《流水》则分为八段。按照《琴史》《列子·汤问》中的记载：伯牙擅长弹琴，而钟子期擅长聆听。当伯牙弹到表现高山的部分时，钟子期叹道："巍峨壮观，就如高山一般！"当伯牙弹到表现流水的部分时，钟子期又赞叹："广阔无涯，像是大江大海！"不管伯牙在弹奏中想表现什么，钟子期都能同步地明了。伯牙说："妙哇，你的心念与我的是合一的！"钟子期死后，伯牙感叹知音逝去，将琴弦弄断，终身不再弹琴。这曲《高山流水》就是这么来的。

典故

伯牙是春秋战国时著名的琴师，善弹七弦琴，被人尊为"琴仙"。《荀子·劝学篇》亦曾讲"伯牙鼓琴，六马仰秣"，可见其技术之高超。《吕氏春秋》《列子》和冯梦龙《警世通言》中都有记载"伯牙摔琴谢知音"的故事。

有一年，伯牙奉晋王之命出使楚国。归途中，乘船至汉阳江口，遇风浪，停泊一小山下。晚上，风浪渐渐平息了，云开月出，伯牙琴兴大发，对着月色鼓琴。正陶醉时，猛见岸边有人伫立。原来是一樵夫，自称钟子期，砍柴回家路上听到琴声，觉得绝妙，不由一路听下去。

伯牙邀请樵夫上船细谈。他不仅能说出瑶琴来历，还能辨识伯牙琴声里寄托的心意。当伯牙弹奏的琴声雄壮高亢的时候，樵夫说："这琴声，表达了高山的雄伟气势。"当琴声变得清新流畅时，樵夫说："这后弹的琴声，表达的是无尽的流水。"伯牙惊喜万分，没想到在野岭之下，竟遇到自己久久寻觅不到的知音。两人结拜为兄弟，约定来年中秋再到此相会。

第二年，伯牙如约来到了汉阳江口，却久等不见钟子期赴约。向一位老者打听，得知钟子期已不幸染病去世了。其临终前留下遗言，要把坟墓修在江边，好在相会之日聆听伯牙的琴声。

伯牙闻言万分悲痛，他来到钟子期的坟前，再次弹起《高山流水》。弹罢，他将琴弦挑断、瑶琴摔碎，悲伤地说："我唯一的知音已不在人世了，这琴还弹给谁听呢？"

后人在他们相遇的地方筑起了一座古琴台。直至今天，人们还常用"知音"来形容朋友之间的情谊。

流水

流水

流水

高山流水

其三

A 神奇秘谱

B 百瓶斋琴谱

C 天闻阁琴谱

D 琴学初津

扫码听曲

苍崖高话图（临摹）
沈周（明代）

谱书概述

　　《百瓶斋琴谱》清稿本，青城张合修孔山传授，华阳顾玉成少庚辑订。卷末顾梅羹跋云："先大父百瓶老人手订琴谱，辑于清咸丰六年丙辰，精楷亲书，计指法一卷，曲操二卷。"

　　谱分三卷，内有指法谱字详释及琴曲共二十四首，其中卷上录有《高山》《流水》《良宵引》《鸥鹭忘机》《孔子读易》《梅花三弄》等十曲；卷下录有《秋塞吟》《潇湘夜雨》《风雷引》《普庵咒》《醉渔唱晚》《渔樵问答》《平沙落雁》等十一曲；卷外还录有《渔歌》《忆故人》《阳关三叠》三曲。按顾梅羹跋云："借先大父此谱录本，备采编影印，爰复加厘次，以指法谱字为卷首，张孔山传谱二十一曲分为卷上卷下，后增三曲则为卷外。"该谱每曲都用朱笔点板，旁用工尺谱对应。每曲谱末并有题跋，其跋内容包括了此曲的出处、作者考证、全曲音乐情感的表现、各段落音乐形象的分析、下指须知等方面。其思维缜密、论证客观、叙述精详、学术水平高超，是古往今来多数琴谱所不及的。该谱的出现对于我们研究琴曲发展及川派古琴文化起到重要的参考作用。

　　本编所收《流水》曲谱，位于谱中第二首琴曲，宫调宫音，凡九段。琴曲最后并有欧阳书唐氏识文、顾少庚跋文及顾梅羹跋文各一篇。

流水 宮調宮音凡九段

其一

其二

（此页为减字谱琴曲谱，含大量减字谱符号及工尺旁注，难以逐字转录）

其三

其四

車而有情

（以下为减字谱琴谱指法，难以逐字录入）

段琵弹即為高山流水大操、

其五

一乙五此上接高山第七

其六

（減字譜）

三尸弓一气車弗盃弓不可隔断。

兩勾如夰法加弗盃在内極交融之致可得流水之意全在兩手活溌取

三尸弓同上法

三尸弓同上

雨勾同上如夰法加弗盃从

音動宕以下用玄弗法可以類推細審旁註自有會心。

此公爱车两六字要分明

两勾同上分法

爱车

同上法　爱车

两勾同上分法

两勾同上分法，从勹万二作乌车

此佛公乃弓四次势亦四次佳旬

同上法

由上七匀汗十初以下渐品空乍

中中音

二重中虎上九

中中音

合四上尺工六　六工尺上　六工尺　上七六　合四上尺工六　六工尺　合四上尺工六　上七六　合四上尺上合　六工尺上四合　六工尺上四　上七六　上四尺尺尺上四上　六工尺上四四上尺六　六工尺上四四上尺六　上四上尺工六　六工尺上四尺上尺

（琴谱减字谱，含工尺谱旁注）

二重虍上七九
二重虍上七
二重虍上四

三重末乘勾一尸
三重第二重巾音随公占上七六随弗汴十第三重末乘勾一尸
三重第二重巾音随公占上七九随弗汴十八第三重末乘勾一尸
三重第二重巾音随公占上七六随弗汴下十第三重末乘勾一尸

爱下九
爱下七
爱下十
爱下七九

（古琴减字谱，竖排自右向左）

三重第二重巾音随公占上七九随弗汴十第三重末勾占一尸勺占上九卧妾公以

五尺

六上工工上六　六上

六尺　六尺

工

三重末不勾占上七九　三重末不勾占上七

六尺　六工上　六工六工　六六尺工

三重末ク下九　尺

其七

其八

其九

（古琴減字譜）

尾声

正 曲终

流水一操娓羕高山或謂失傳者妄也又诏即水仙操者
惑也諸譜亦間有之但祇載首尾中缺滾拂茲譜出德
音堂点祇首尾且其吟猱均未詳註非古人之不傳滾
拂也實滾拂一段可以意會不可言傳盖右手滾拂
略無停機而左手賓音動宕其中或往或来毫無滯
礙緩急輕重之間最維取音余苦心研慮習之茶遍
起手二三两段疊彈儼然瀟湲滴瀝響徹空山四五两

段幽泉出山風韻水湧時聞波濤已有汪洋浩瀚不可

測度之勢至滾拂起段極騰沸滛洋之觀貝蛟龍怒

吼之勢息心靜聽宛然坐危舟過巫峽目眩神移

驚心動魄幾疑此身已在羣山奔赴萬壑爭流之

際矣七八九段輕舟已過勢就徐徉時而餘波激石

時而游泆微漚洋洋乎誠古調之希聲者乎

書唐氏識

半髯子所彈之流水操前五段後三段均与德音堂琴

譜大同小異惟其中苐六段滾拂原係馮彤雲先生口

傳手授於半髯子者向之妄成譜以其指法節奏奇異

絫雜殊非尋常減字所能記錄也半髯子今又手授

於子与歐陽書唐譚石門三人子三人者應其久而遂

古也，因共勉為寫記，仍經半聱子覆審無訛，其寫法雖不免繁瑣，筆拙之嫌，然於所傳之一字一音一動一作，則未嘗稍有差謬，蓋不敢昧前賢之真傳誤後學之研習也，至於曲意言幽奇音節神妙指法絜雜書，唐之跋已詳言之，兹不復贊。

咸豐丙辰秋八月　少庚識

梅下抚琴图（临摹）
吴伟（明代）

摔琴谢知音图（临摹）

刘松年（传）（宋代）

曲谱后记

一、欧阳书唐文

《流水》一操，媲美《高山》，或谓失传者，妄也。又诏即《水仙操》者，惑[1]也。诸谱亦间有之，但只载首尾，中缺"滚拂"。兹谱出《德音堂》[2]亦只首尾，且其"吟""猱"均未详注。非古人之不传"滚拂"也，实"滚拂"一段，可以意会，不可言传。盖右手"滚拂"略无停机[3]，而左手实音动宕其中，或往或来，毫无滞碍，缓急轻重之间，最难取音。余苦心研虑，习之数遍。起手二、三两段叠弹，俨然潺湲滴沥，响彻空山。四、五两段幽泉出山，风发水涌，时闻波涛，已有汪洋浩瀚不可测度之势。至"滚拂"起段，极腾沸澎湃之观，具蛟龙怒吼之势，息心静听，宛然坐危舟，过巫峡，目眩神移，惊心动魄，几疑此身已在群山奔赴万壑争流之际矣。七、八、九段，轻舟已过，势就徜徉，时而余波激石，时而漩洑微沤[4]。洋洋乎，诚古调之希声者乎！

书唐氏[5]识

注释

[1] 惑：迷惑，使……辨不清。

[2] 德音堂：指《德音堂琴谱》。

[3] 机：合宜的时候。

[4] 漩洑：水盘旋貌。沤：水泡。

[5] 书唐氏：指欧阳书唐。川派琴家张孔山之弟子，辑有《荻灰馆琴谱》。

译文

　　《流水》这首琴曲，可以媲美《高山》，有人说已经失传，这是谬误；又有人称《流水》就是《水仙操》，这也是没有分辨清楚。各谱集也收录有此曲，但只有头尾部分，中间"滚拂"的章节已经缺失了。这个谱本出自《德音堂琴谱》，也只收录了头尾部分，而且如何"吟""猱"都没有详细标注。并非古人不愿记下"滚拂"的篇章，而是因为这一段只可意会，不能言传。因为右手做"滚拂"几乎没有停下的时候，而左手要在此中取音，没有阻滞地往来动荡，并且表现出缓急轻重，这是非常困难的。我为此苦心钻研并且操习多遍。在开头的二、三段重复弹奏，琴声就像流水潺潺，流淌滴下，在空山中回响。四、五两段表现的则是幽静的泉水涌出山谷，被风吹起而涌荡，时而掀起波涛，已经出现了汪洋浩瀚、不知深浅的气势。等到了"滚拂"的起段，极具奔腾澎湃之气象，犹如蛟龙发出怒吼，若静下心倾听，就像乘坐在一叶小舟中穿过巫峡，实在是目眩神迷，惊心动魄，好像真的已经身处在群山峻岭之中，随奔流的江瀑飞驰。等到了七、八、九段，小舟已经驶过最危急的关口，自由地徜徉，时而还有波涛拍打着岩石，时而出现水泡在漩涡中盘旋变化的现象。如此恢宏，真是古曲中非常罕见的啊！

欧阳书唐记载

玉洞仙源图（临摹）
仇英（明代）

听琴图（临摹）

佚名

二、顾少城文

半髯子[6]所弹之《流水操》，前五段、后三段均与《德音堂琴谱》大同小异，惟其中第六段"滚拂"，原系冯彤云[7]先生口传手授于半髯子者，向无成谱，以其指法节奏奇异繁难，殊非寻常减字所能记录也。半髯子今又手授于予与欧阳书唐、谭石门三人。予三人者，虑其久而遂亡也，因共勉为写记，仍经半髯子覆审无讹。其写法虽不免繁琐笨拙之嫌，然于所传之一字一音、一动一作，则未尝稍有差谬。盖不敢昧[8]前贤之真传，误后学之研习也。至于曲意之幽奇，音节神妙，指法繁难，书唐之跋已详言之，兹不复赘。

咸丰丙辰秋八月，少庚[9]识

注释

[6] 半髯子：张孔山，名合修，号半髯子，原籍浙江，曾学琴于冯彤云。清代咸丰年间游方至四川青城山，于公元 1851 年至 1894 年在四川教授古琴，同时经常出游各地。光绪初年（1875）在唐彝铭家为清客，协助他把多年搜求的数百首琴谱详加审订，选出了一百四十五首，编为《天闻阁琴谱》。

[7] 冯彤云：浙江琴家，太平天国（1851—1864）后入蜀做官。入蜀以后，他的琴艺深受蜀中琴人的认可，后广收门徒，刊印琴谱，传播琴艺，其中最有成就的琴人当属张孔山道士。

[8] 昧：违背。

[9] 少庚：清末川派琴家顾玉成的号。顾玉成（1837—1906），四川华阳人，曾学琴于川派琴家张孔山。

译文

　　张孔山所弹奏的《流水》，前五段和后三段都与《德音堂琴谱》记载的大同小异，只有第六段的"滚拂"，是由冯彤云先生亲身教授，向来没有记录成谱，而这段的指法和节奏均奇异复杂，难度颇高，不是通常的减字谱可以记录得了。张孔山如今又将它亲身传授给我和欧阳书唐、谭石门三人。我们三人因为担心年岁长了这段章节会失传，所以共同努力记录出谱子，经过张孔山审核，内容没有差错。写法上虽然烦琐笨拙了一些，但是张孔山所传的每个音节和动作，却都没有一点偏差。绝不敢违背过去贤者的传授，而耽误后人的研究学习。至于此曲的曲意如何深幽清奇，音节如何奇妙，指法如何繁难，在欧阳书唐的跋中已经详细记录，这里就不再重复了。

咸丰丙辰（1856）秋季八月，顾玉成记录

松下高士抚琴图（临摹）
仇英（明代）

弘历观荷抚琴图（临摹）
郎世宁（清代）

抚琴高士（临摹）
改琦（清代）

流水

流水

流水

高山流水

其三

A — 神奇秘谱

B — 百瓶斋琴谱

C — 天闻阁琴谱

D — 琴学初津

扫码听曲

>

庐山瀑布图（临摹）
高其佩（清代）

谱书概述

　　《天闻阁琴谱》，清刻本，十六卷，邠州唐彝铭松仙氏纂集，青城张合修孔山氏同修，成都叶宗祺介福氏校梓。卷前有光绪二年（1876）唐彝铭自序，云："余思古调之不传也久矣，而世之所传又不能尽合于古，因于坊肆间及亲友处购求列代琴谱，搜访诸家秘传，广为抄撮，得数百操，又得青城张孔山道士相与商确而审择焉。孔山固与余有同好，而又先余以得解者也。余嘱其张琴谱之精为审择，得解者存之，其未尽解者佚之，仅得一百十余操，成书十六卷，外卷首三卷，名曰《天闻阁琴谱》。"

　　卷首有关于琴律、辨调、琴学须知、上弦法、和弦法、琴制、弦制、弹琴指法等丰富的琴论内容。据《琴曲集成》第二十五册《〈天闻阁琴谱〉据本提要》，这些琴论内容大部分是从明《太音大全集》、清《琴苑心传全编》等书抄录而来。

　　卷一至卷十六为琴谱，均记录了每首琴曲的渊源，有一百三十七首琴曲，合一百四十六个曲谱。其中《高山》《平沙落雁》有三谱，《关雎》《鹤舞洞天》各有二谱，《平沙》有四谱。

　　本编采用的琴曲《流水》是谱中第九首曲目，宫音，凡九段。谱前注有该曲的流传渊源，谱末还有琴谱内不常见的减字谱指法解析。

流水　宮音　凡九段

按各譜流水皆大同而小異此操係灌口張道士半髯子幼學於馮彤雲先生手授口傳并無成譜惟六段節奏過異凡操渠每欲修譜奈指法奇特欲譜所無爰咸豐辛酉予蒐輯古操互相較對竊恐日久失傳因共擬數字勉成付梓借以壽世願我知音切勿妄臆增減致負前人作述之苦衷焉則幸甚。

一段

二段

三段

四段

五段

六段　此段指法须要猛若慢蒲再度其缓急则得矣

七段

以下急作为妙

以下散昳忽爰忽急

此段指法须要猛若慢蒲再度其缓急则得矣

其外名放开也

六之类总要隔一山忽佳忽良右手仍蔺不停自三山罢犴云山下止

徐牙也如游鱼摆尾之状忽上忽下如自三艮云五艾从四艮云

七条立全佳先爰后当凡五乍出

八段

九段

尾音

指法註

曲谱题解

　　按各谱《流水》，皆大同而小异。此操系灌口张道士半髯子幼学于冯彤云先生。手授口传，并无成谱，惟六段节奏迥异凡操。渠[1]每欲修谱，奈指法奇特，众谱所无。嗣咸丰辛酉[2]，子蒐辑[3]古操，互相较对，窃恐日久失传，因共拟数字勉成付梓[4]，借以寿世[5]。愿我知音，切勿妄臆增减，致负前人作述之苦衷焉，则幸甚。

注释

[1] 渠：他，指第三人。

[2] 咸丰辛酉：咸丰十一年，即公元 1861 年。

[3] 蒐辑：搜集。

[4] 付梓：书稿付印。梓为梓木，可用于刻字。旧时印刷多用木刻版，故称文字上版雕刻为付梓或上梓。

[5] 寿世：谓造福世人。

云瀑抚琴图（临摹）
吴毅祥（清代）

译文

查考各个谱本的《流水》，发现都是大同小异。这首曲子是张孔山道士幼年经冯彤云手授口传学来的，并没有成谱，唯独第六段节奏与其他曲目有极大差异。张孔山每每想将其编辑成谱，无奈指法奇特，在其他谱子中都未曾见过。直到咸丰十一年（1861），他和同门搜集古谱又互相校对，以避免年代悠久后失传，非常辛苦才记录成稿，用以造福世人。希望各位琴人，不要任意揣度，自行添加或删减，辜负前辈的苦心造诣，则深感幸运。

考实

按查阜西编《琴论缀新》中对此《天闻阁琴谱》中《流水》的介绍："据编纂人唐彝铭于清代光绪二年（1876）的自序云：'……因于坊肆间及亲友处购求列代琴谱，搜访诸家秘传，广为抄撮，得数百操，又得青城张孔山道士相与商确而审择焉。……仅得一百十余操，成书十六卷，外卷首三卷，名曰《天闻阁琴谱》……'《流水》收录在卷一，在其标题后，张孔山叙述自己学习《流水》一曲是冯彤云所传授，又经过叶介福的指点后，理解了琴曲其中的奥妙。为了能将此曲传承下去，参与《天闻阁琴谱》的编纂。从张孔山的自序中我们得知《流水操》的'滚拂'，不是张孔山创作的，而是从冯彤云处学来，经过其自己多年的揣摩、加工、作谱，才有今天独具一格的《流水操》。"

流水

流水

流水

高山流水

A — 神奇秘谱

B — 百瓶斋琴谱

C — 天闻阁琴谱

D — 琴学初津

扫码听曲

临流抚琴图（临摹）
夏圭（南宋）

谱书概述

　　《琴学初津》清稿本，清陈世骥辑。陈世骥，字千里，号良士，别号红梨听松客，又号守一子、乐琴居主人等，苏州吴江人。擅绘画篆刻，喜究律吕及琴学。卷首有清光绪甲午（1894）春陈世骥自序一篇。全书改订增删，处处可见，并有大量的涂抹痕迹，此种情况或符合琴谱未刊之稿本及早期谱本的概况，对研究该谱有着重要的参考价值。

　　该稿本为九卷，其中外篇一卷，指法一卷，琴曲六卷（内容有缺失），内篇一卷。所收琴曲共四十四首，每一曲都注明了出处，并带有题跋。此外，卷五的《春江花月夜曲》则不载于其他常见谱本，较为难得。

　　除此稿本外，现常见之该谱大多是收入《琴曲集成》的十卷谱本，并带有光绪壬寅年（1902）陈世骥自序一篇。该谱本内容与甲午间稿本"随处增删痕迹"不同，曲谱较为简洁干净，但内容相同，故采用此谱本作为参考。

　　本编所录的《高山流水》曲谱是谱中卷三第一首曲目，黄钟均宫音，十五段加尾声。减字谱旁并注工尺谱，谱末并附陈良士撰文一篇，该谱也是目前仅见的《高山流水》合参谱本，虽非原本合参，但也颇具参考价值。

高山流水黄鐘均宫音凡十五段

其一

（減字譜，旁注工尺：合六 合合。上四五凡。合合四 上上 陸尺 工工 六合 工 尺上四 上尺上 合合 上四 合合四 合四上 尺工 尺上上 尺工 尺上四 尺上四 …）

其二

其三

其四

其五

其六

上
上　尺
六、　五、

尺　上
六　五

尺　上

其七

第五段　撥刺

合—六六ㄥ　五上上
上上　五上五　六
尺　工ㄥ
尺　工ㄥ
工ㄥ　工

尺上　上尺工上

其八

連接下段

其九 溪上接下 入流水

其十

其十一

其十二

此句一氣通聯弹酒停匀緩急得宜急則氣促緩則神散習練純熟乃得流水之意

其十三

其十四

其十五

五　上　上
六夕夬□者□二□□□者

尾音

上四合四尺尺上尺六六六合
色□与二□□□笪四□□笪□者□□

上上
□□正□

是曲伯牙所作音節最古其意巍巍，洋洋不可擬

測者必全在運頓得宜氣韻自然調達抑揚高下

意味無窮指下節奏良非易二曲本一操元人分

而為二兹與春草堂自遠堂蕉庵諸譜彙參始能

得其一號玉八段乃乃高山下七段係流水意雖似
別而題神立體氣韵起承一無差異今復其原體
而并合之並無脫節失神激奪抗音之夔何必使
之離散而分兩曲哉

憂玉琴館主人陳良士識

抚琴图（临摹）
汤贻汾（清代）

曲谱后记

是曲伯牙所作，音节最古，其意巍巍洋洋，不可拟测者也。全在停顿得宜，气韵自然，调达抑扬高下，意味无穷，指下节奏良非易之。曲本一操，元人分而为二，兹与《春草堂》《自远堂》《蕉庵》诸谱汇参[1]，始能得其一统，上八段乃《高山》，下七段系《流水》，意虽似别而题神立体，气韵起承一无差异。今复其原体而并合之，并无脱节失神激夺抗音之弊，何必使之离散而分两曲哉？

注释

[1] 春草堂：指《春草堂琴谱》。自远堂：指《自远堂琴谱》。蕉庵：指《蕉庵琴谱》。

译文

这首曲子由伯牙所作，音律高古，意象巍峨广阔，深不可测。关键全在于停顿是否得当，气韵是否自然。想表现出高低抑扬，意味无穷的意趣，良好的运指节奏绝不简单。曲子本来只是一首，元代人将它一分为二，这个谱本通过与《春草堂琴谱》《自远堂琴谱》《蕉庵琴谱》等各个谱本对比汇总，才能得到一个统一的全貌。上本八段为《高山》，下本七段为《流水》，意象虽然近似但是用了不同的题名，且气韵和起承转合都没有差别。如今将它重新复原合并，也并没有出现脱节对抗、不和谐之音，又何必将其分离成两首曲子呢？

携琴游山图（临摹）

章谷（清代）

山水图（临摹）
龚贤（清代）

参考文献

[1] 冯梦龙.警世通言.北京：人民文学出版社，1956.

[2] 彭定求，等.全唐诗.北京：中华书局，1960.

[3] 杨伯峻.列子集释.北京：中华书局，1979.

[4] 杨伯峻译注.论语译注.北京：中华书局，1980.

[5] 胡士莹.话本小说概论.北京：中华书局，1980.

[6] 韩婴撰.许维遹校释.韩诗外传集释.北京：中华书局，1980.

[7] 广东、广西、湖南、河南辞源修订组，商务印书馆编辑部.辞源（修订本）.北京：商务印书馆，1983.

[8] 王震亚.古琴曲分析.北京：中央音乐学院出版社，2005.

[9] 项红.论伯牙子期传说的"知音"文化内涵演变.湖北广播电视大学学报，2007(10).

[10] 应劭撰.王利器校注.风俗通义校注.北京：中华书局，2010.

[11] 方勇，李波译注.荀子.北京：中华书局，2011.

[12] 陈广忠译注.淮南子.北京：中华书局，2011.

[13] 陆玖译注.吕氏春秋.北京：中华书局，2011.

[14] 叶蓓卿译注.列子.北京：中华书局，2011.

[15] 傅暮蓉.琴史存留悬疑问题考证.中国音乐，2011(3).

[16] 中国大辞典编纂处.国语辞典（影印本）.北京：商务印书馆国际有限公司，2011.

[17] 傅暮蓉.剑胆琴心：查阜西琴学研究.北京：文化艺术出版社，2011.

[18] 黄清源.高山流水谢知音——伯牙、钟子期故事源流探究.老年教育（老

年大学），2011(10).

[19] 史潇 . 从俞伯牙与钟子期浅谈音乐符号的特征 . 大众文艺，2011(16).

[20] 国家大剧院 . 高山流水——古琴艺术 . 上海：音乐学院出版社，2012.

[21] 翟敏，李静 . 从古琴曲《流水》看古琴的人文特色 . 文教资料，2012(13).

[22] 马世年译注 . 新序 . 北京：中华书局，2014.

[23] 张德恒 . 山河逸响：民国山西琴人传 . 太原：三晋出版社，2016.

[24] 成都市双流区档案馆，成都大学档案馆 . 图说双流 . 成都：电子科技大学出版社，2016.

[25] 王天海，杨秀岚译注 . 说苑 . 北京：中华书局，2019.

听泉抚琴（临摹）
萧云从（明末清初）

古琴结构名称

　　琴之首曰凤额，下曰凤舌，其次曰承露，乃临岳之前也，俗谓之岳裙，轸穴谓之轸眼。凤嗉，琴项也，谓之喉舌，可以教令也。人形者，取其若肩背之正。龙腰者，取其曲折如龙也。又曰玉女腰，取其纤也。自肩至腰，总象凤翅，耸然而张。龙唇、龙龈乃琴末承弦之异名。焦尾，人谓之冠，取其状名也。冠内两线自龙唇绕入，谓之龙须。龙池者，龙为变化之物，潜于幽深之地，迹虽隐而声之所自出也。凤沼者，取凤之来仪，沐浴自如也。轸池又曰轸杯。轸者，急也。古以竹为之，取凤非梧桐不栖，非竹实不食之义也。轸池侧有鸭掌，有护轸。足曰凤足。当足处曰凤腿。天地二柱一圆一方，为琴之心膂也。

<div style="text-align: right">宋·田芝翁《太古遗音·琴体说》</div>

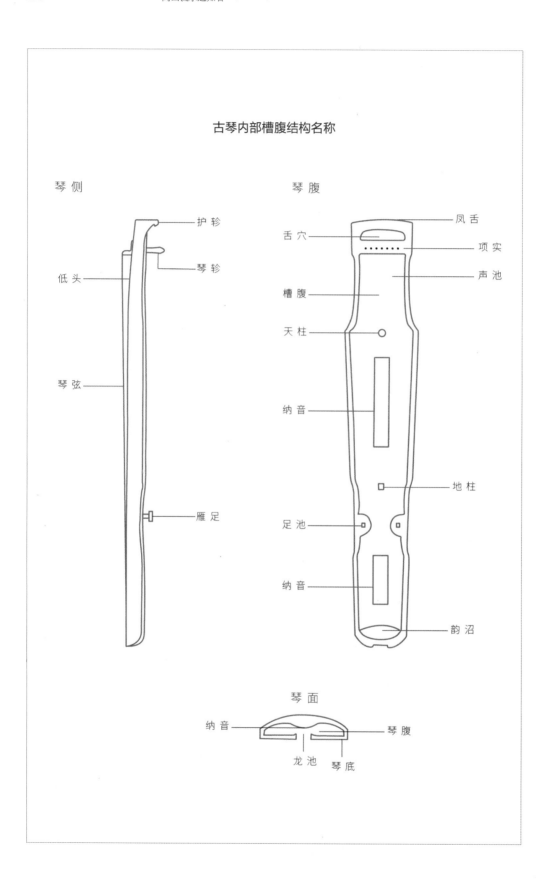

古琴内部槽腹结构名称

琴侧

护轸

琴轸

低头

琴弦

雁足

琴腹

凤舌

舌穴

项实

声池

槽腹

天柱

纳音

地柱

足池

纳音

韵沼

琴面

纳音

琴腹

龙池

琴底

古琴外部结构名称

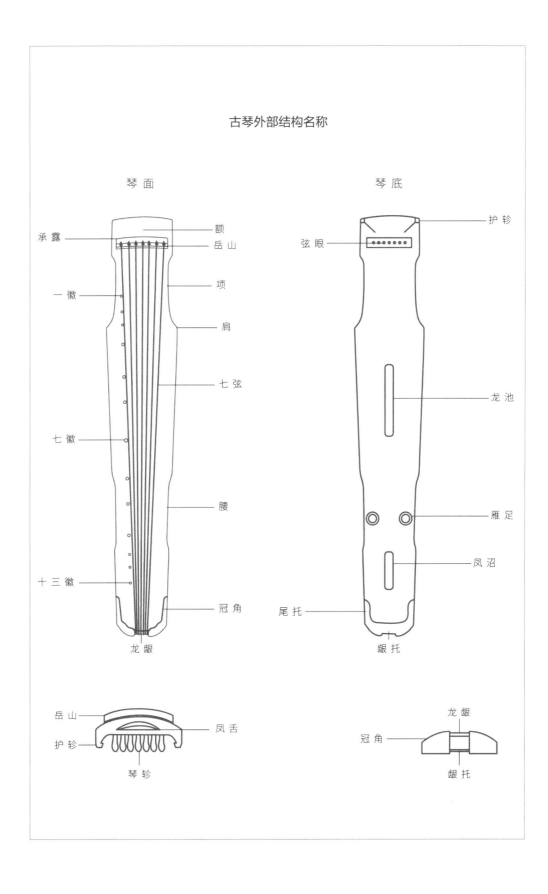

琴面

琴底

承露 —— 额
岳山
项
肩
一徽
七弦
七徽
腰
十三徽
冠角
龙龈

弦眼 —— 护轸
龙池
雁足
凤沼
尾托
龈托

岳山 —— 凤舌
护轸
琴轸

龙龈
冠角
龈托

琴有九德

一曰"**奇**"，谓轻、松、脆、滑者，乃可称奇。盖轻者，其材轻快；松者，声音透彻，久年之材也；脆者，性紧而木声清长，裂文断断，老桐之材也；滑者，质泽声润，近水之材也。

二曰"**古**"，谓淳淡中有金石韵，盖缘桐之所产，得地而然也。有淳淡声而无金石韵，则近乎浊；有金石韵而无淳淡声，则止乎清；二者备，乃谓之"古"。

三曰"**透**"，谓岁籥绵远，胶漆干匮，发越响亮而不咽塞。

四曰"**静**"，谓无敠飒，以乱正声。

五曰"**润**"，谓发声不燥，韵长不绝，清远可爱。

六曰"**圆**"，谓声韵浑然而不破散。

七曰"**清**"，谓发声犹风中铎。

八曰"**匀**"，谓七弦俱清圆，而无三实四虚之病。

九曰"**芳**"，谓愈弹而声愈出，而无弹久声乏之病。

宋·田芝翁《太古遗音》

古琴品鉴之纪侯钟

仲尼式　唐开元十年（722）

长：121.5 cm　宽：额 18.3 cm 肩 18.7 cm 尾 14.0 cm　厚：6.2 cm　重：2.57 kg

漆色断纹

琴的底面现斑驳朱黑色，底板有极密之小蛇腹断纹，凸起如剑锋，乃年代高古之征。琴面两边亦保存断纹，惟弦路下已修磨平滑使弹奏不出杂音。本琴断纹与中央音乐学院藏唐琴"太古遗音"之断纹极相似。（参看第 126 页附图）

琴材配件

面板杉材，加贴桐木贴片，蚌徽，象牙轸、足，岳山、尾托等配件均为紫檀。

款识

（一）底板颈部刻"纪侯钟"行书琴名。

（二）龙池两边刻草书对联二行："千年古木，太上正音。"

（三）龙池下刻"道法自然"篆书大印一方，因琴高古，漆胎剥离，故印文保存不佳。琴名"纪侯钟"为 1997 年北京故宫博物院研究员、琴家郑珉中老先生亲书并刻。郑老回忆云："琴古漆脱不牢，随刻脱落，刻时提心吊胆！"

（四）腹内款识：此琴 20 世纪 40 年代由中央音乐学院吴景略教授修复，得见龙池内纳音旁有款"大唐开元十年雷氏制"，即唐玄宗开元十年壬戌（722）。

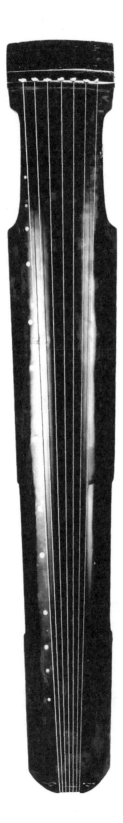
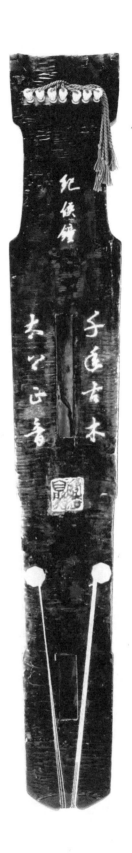

制作特点

本琴底面呈圆拱,符合"唐圆宋扁"之说,而双层面板亦符合唐宋制琴秘法(参考唐健垣《高古琴器双层面板及窄边合琴法》)。龙池内可见双层面板之裂口,"起剑锋小蛇腹断纹"亦为唐代模样(请比较中央音乐学院所藏之月琴式唐琴"太古遗音"断纹),尤以其松古透润音色为所见数百唐宋明琴之前十名妙韵,似可确信为唐宋佳制。

说明

本琴1942—1998年间为中国科学院历史研究所研究员、中国古琴学会理事、北京琴家谢孝苹教授珍用五十余年之宝物,1995年谢老有文《纪侯钟铭记》刊于其文集《雷巢文存》1130~1131页。节引于下:

一九四一年严冬一位家住泰州的纪瑞庭君总来找我同住某君。这位纪君滞留上海,急于回家过年,缺少盘川而向某君商借,某君似乎在推托。我很同情纪三爷的难处,便解囊相助。

第二年,纪君(为图相报)将家藏两片琴板捆捆扎扎,托人带到上海送给我。我解开麻包一看,是一张已被剖腹的古琴面板和底板,底面皆有断纹,拂去尘垢,面板位于龙池左上方,赫然有"某朝某某人斫造"字样。从此它就和我没世相随,供我晨夕抚弄。为不忘记纪君厚赠,为之铭曰:"纪侯钟"。

唐健垣先生自述道:

1994年我到北京参加中国音乐研究所主办的"名琴鉴赏大会"。六日中除得鉴赏故宫博物院特别调出供各琴家欣赏的四张唐琴及五六张从未展出之宋琴外,最震撼、有惊艳感的是在谢孝苹丈家得见"纪侯钟"琴。

此琴断纹极甚,而苍松至近乎"九德俱全"!

我用"纪侯钟"弹数曲,感到此乃我生平所亲抚到最松透可爱之古琴,所经手数百张旧琴中,似乎仅有我旧藏之唐琴"飞泉"能与之相伯仲。

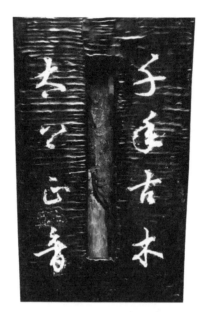

"纪侯钟"琴断纹及双层面板破裂状

唐琴"太古遗音"之断纹

次日我于研讨会中给谢老一封信，备述自失琴后无心苟活，废琴不弹之苦，乞其割爱。次日谢老递给我一封工楷毛笔函，称此琴伴他半世纪，不能分离云云，余为之失魂落魄数年。

1995 年香港雨果录音唱片公司到北京邀谢老及琴家陈长林各用此琴录 CD 唱片一张。谢老之 CD 封面为谢老抱纪侯钟像，唱片就叫"纪侯钟"。陈长林先生之 CD 名为"闽江琴韵"，而 1997 至 1998 年谢老病重矣。忽一日，我接北京中国科学院研究员川派琴家李璠老先生手书，曰："健垣仁弟，你前年不说失去唐琴飞泉，生无可恋甘为鬼吗？现闻老友孝苹病重，愿售唐琴纪侯钟，你快去洽商！"

谢孝苹教授为北京中央音乐学院已故大琴家吴景略教授之早期弟子，即我之师兄，此琴辗转传给我这个师弟，可谓琴缘。

琴到港后为之重镶岳山，并牺牲琴面弦路下之断纹，修磨平滑使不碍发音，修成后各方琴友均称为"绝世好琴"。1999 年，琴家张庆崇（我学生）借此琴到台北演出，震动各琴痴之心。2000 年，北京、成都九名琴家（中央音乐学院吴景略师之子吴文光、故宫琴家郑珉中、音乐研究所研究员王迪、吴钊教授……）并香港沈兴顺兄及余，应邀各带一琴去台北参加鸿禧美术馆之"千禧年百琴展"（大陆慨然借出卅张琴去台展出，香港沈兴顺与本人共借出 40 张）。盛大演出之二晚，所有参演十余琴家均放弃使用各自所带之宋明琴，而专用本人之纪侯钟！足见此琴音韵之超卓。

此琴原本仅腹内有"大唐开元十年（722）雷氏制"刻款，琴底无款识。1995 年北京人民音乐出版社 140 页大型古琴图册《中国古琴珍赏》，公私所藏名琴在焉，第 13 张即此琴，其时尚未刻琴名"纪侯钟"，只介绍为：

"唐琴。仲尼式。唐开元十年（722）雷氏制琴。双层琴面，桐木斫。此琴庄重奇丽，音色宏亮松透，现由著名古琴家谢孝苹先生珍藏。"

1997 年谢老特请其老友郑珉中先生题字并亲刻，此琴从此以"纪侯钟"闻名于世。

出版著录

《中国古琴珍赏》第十三图

（1995 年人民音乐出版社）

录音唱片

1.《纪侯钟》CD。谢孝苹奏。1995 年香港雨果录音唱片公司录于北京。

2.《闽江琴韵》CD。陈长林奏。1995 年香港雨果录音唱片公司录于北京。

3.《唐健垣·邓汉昌唐宋古琴演奏会》VCD。2001 年香港唐氏琴曲艺苑出版（邓汉昌为唐健垣学生）。本唱片封面说明"用唐琴纪侯钟，唐门琴韵，雅澹入神，无金铁交鸣噪音"，已有不少于一百位听过本唱片之琴友称赞："唐先生弹琴沉着，无其他 CD 常遇之磨弦声，听此可打坐、参禅。"

4.《幽兰》CD。2006 年 2 月香港中文大学哲学系博士生王颖苑小姐用"纪侯钟"弹《山居吟》《忆故人》《离骚》《潇湘水云》《幽兰》《渔歌》六曲之 CD（王小姐从唐健垣学琴 4 年，又曾学于北京李祥霆、扬州刘扬、上海姚公白等琴家）。

5.《霞外琴韵》CD。2006 年 3 月唐健垣用"纪侯钟"录制之 CD。"霞外琴韵"为饶宗颐教授题字。

6.《雪春琴韵》CD。2006 年向雪春女士用"纪侯钟"录制之 CD。

7.《人间广寒》CD。2009 年王颖苑博士。

8.《天香小品》CD。2009 年王颖苑博士。

9.《纪侯钟韵》。林锐翰教授，2019 年 4 月。红音堂国际公司发行，广州音像出版社。

10.《云林樵歌：陈逸墨古琴音乐作品》。陈逸墨，2019 年 5 月，中国书店出版社。

附：管平湖打谱

流 水

扫码听曲

1=F
正调定弦：5 6 1 2 3 5 6

据《天闻阁琴谱》
管 平 湖演奏谱
许　　　健记谱

[一—]♩=44

[二=一]♩=72

乐谱选自《管平湖古琴曲谱集》（第二册）　乔珊　著　2017

主编简介

刘晓睿

中国传统文化促进会古琴文化艺术委员会副主任（2017—2018），古琴文献研究学者，古琴文献研究室创办人，《琴者》古琴季刊杂志创办人，主持整理出版数本重要古琴工具图书。

2012 年春开始学习古琴，2018 年受教于唐健垣博士、李祥霆教授。2013 年春着手整理古琴文献工作，至今已数年。在此期间，累计整理历代古琴谱书 219 部，琴曲 4300 余首，指法释义 20000 余条等。

2018 年初开始策划并主持编纂古琴文献系列图书，包括《中国古琴谱集》《明精钞彩绘本：太古遗音》《历代古琴文献汇编·琴曲释义卷》《历代古琴文献汇编·斫琴制度卷》《历代古琴文献汇编·抚琴要则卷》《历代古琴文献汇编·琴人琴事卷》《历代古琴文献汇编·音律卷》《历代古琴曲谱汇考》等。

© 刘晓睿　2020

图书在版编目（CIP）数据

高山流水遇知音 / 刘晓睿主编 .—南宁：广西美术出版社，
2020.9

（图说中国古琴丛书）

ISBN 978-7-5494-2265-4

Ⅰ . ①高… Ⅱ . ①刘… Ⅲ . ①古琴－研究－中国

Ⅳ . ① J632.31

中国版本图书馆 CIP 数据核字（2020）第 184318 号

图说中国古琴丛书

丛书主编 / 刘晓睿

丛书策划 / 梁秋芬　钟志宏

　　　　　　白　桦　李钟全

丛书设计 / 石绍康

丛书绘图 / 胡敏怡

高山流水遇知音
GAOSHAN-LIUSHUI YU ZHIYIN

主　　编 / 刘晓睿

图书策划 / 钟志宏

责任编辑 / 钟志宏

助理编辑 / 龙　力

装帧设计 / 石绍康

责任校对 / 肖丽新

责任监制 / 韦　芳

出版发行 / 广西美术出版社

【南宁市青秀区望园路 9 号】

邮　　编 / 530023

网　　址 / www.GXfinearts.com

印　　刷 / 广西壮族自治区地质印刷厂

开　　本 / 787 mm×1092 mm　1/16

印　　张 / 8.5

印　　数 / 5000 册

版次印次 / 2020 年 10 月第 1 版第 1 次印刷

书　　号 / ISBN 978-7-5494-2265-4

定　　价 / 68.00 元